1874 : L'Aube de l'Impressionnisme

La révolution silencieuse qui bouleversa l'art

Par

Charlotte Jane Fontaine

Table des matières :

INTRODUCTION
I. Le contexte artistique à la veille de 1874
 A. L'art académique et le Salon officiel
 B. Les artistes en marge du système
II. La première exposition impressionniste (1874)
 A. Organisation et lieu : l'atelier du photographe Nadar
 B. Les artistes participants
 C. Œuvres clés présentées
III. "Impression, soleil levant" de Claude Monet
 A. Description et analyse de l'œuvre
 B. Son rôle dans la naissance du terme "Impressionnisme"
IV. Réactions et critiques
 A. Accueil du public
 B. Réactions de la presse et des critiques d'art
 C. La critique de Louis Leroy et l'origine du terme "Impressionniste"
V. Impact immédiat de l'exposition
 A. Sur les artistes participants

B. Sur la scène artistique parisienne

C. Premières divisions au sein du groupe

VI. Les suites immédiates de l'exposition de 1874

A. Changements dans les pratiques des artistes

B. Planification des expositions futures

C. Début de la reconnaissance de certains collectionneurs

CONCLUSION

Copyright © 2024

Tous droits réservés.

Tous droits de reproduction, d'adaptation et de traduction, intégrale ou partielle réservés pour tous pays. L'auteur est seul propriétaire des droits et responsable du contenu de ce livre.

Le Code de la propriété intellectuelle interdit les copies ou reproductions destinées à une utilisation collective. Toute représentation ou reproduction intégrale ou partielle faite par quelque procédé que ce soit, sans le consentement de l'auteur ou de ses ayant droit ou ayant cause, est illicite et constitue une contrefaçon, aux termes des articles L.335-2 et suivants du Code de la propriété intellectuelle.

INTRODUCTION

L'année 1874 marque un tournant décisif dans l'histoire de l'art. À cette époque, l'art académique et le Salon officiel dominent le paysage artistique, dictant les règles esthétiques et les normes de ce qui est considéré comme "artiste" par les institutions établies. Cependant, en marge de ce système rigide, une nouvelle génération d'artistes commence à émerger, désireuse de rompre avec les conventions et de redéfinir les codes de la peinture.

C'est dans ce contexte que se prépare une révolution silencieuse, une transformation profonde et audacieuse qui bouleversera à jamais le monde de l'art. Cette révolution prend forme lors de la première exposition impressionniste, organisée dans l'atelier du célèbre photographe Nadar. Pour la première fois, un groupe d'artistes, refusant

les contraintes académiques et les critères imposés par le Salon, choisit de présenter ses œuvres directement au public, sans intermédiaire.

Cette exposition, qui se tient en avril 1874, réunit des artistes tels que Claude Monet, Edgar Degas, Pierre-Auguste Renoir, et bien d'autres, qui deviendront plus tard des figures emblématiques de l'impressionnisme. Parmi les œuvres présentées, "Impression, soleil levant" de Monet attire particulièrement l'attention, non seulement par sa technique novatrice mais aussi par le terme "Impressionnisme" qu'elle inspire, un terme qui deviendra synonyme de cette nouvelle approche artistique.

Les réactions à cette première exposition sont mitigées. Si certains y voient un souffle de fraîcheur et une nouvelle vision de la peinture, d'autres, notamment certains critiques d'art, ne manquent pas de railler cette audace qu'ils considèrent comme une déviation par rapport aux standards établis. Louis Leroy, dans un article cinglant, utilise le terme "impressionnistes" pour la première fois de manière péjorative, sans se douter que ce mot deviendra l'emblème d'un mouvement artistique révolutionnaire.

L'impact immédiat de cette exposition est significatif. Les artistes participants voient leur travail et leur approche radicale gagner en visibilité, suscitant à la fois admiration et controverse. Sur la scène artistique parisienne, l'impressionnisme commence à s'imposer comme une force incontournable, provoquant des débats animés et des divisions au sein du groupe.

Les suites de cette exposition de 1874 sont tout aussi fascinantes. Les artistes continuent d'évoluer, modifiant leurs pratiques et planifiant de nouvelles expositions pour affirmer leur présence. Par ailleurs, certains collectionneurs commencent à reconnaître la valeur de ces œuvres novatrices, contribuant ainsi à la légitimation progressive de l'impressionnisme.

Ce livre se propose d'explorer en profondeur cette période charnière, en examinant le contexte artistique de l'époque, les événements marquants de la première exposition impressionniste, et les conséquences immédiates et à long terme de cette révolution silencieuse qui a transformé le monde de l'art à jamais.

I. Le contexte artistique à la veille de 1874

A. L'art académique et le Salon officiel

À la veille de 1874, l'art en France est dominé par un système rigide et conservateur, connu sous le nom d'art académique. Ce système est essentiellement géré par l'Académie des Beaux-Arts, une institution influente qui dicte les normes artistiques et détermine ce qui est considéré comme de l'art digne d'intérêt. Le point culminant de cette influence est le Salon officiel, une exposition annuelle qui se tient à Paris et qui constitue la principale vitrine pour les artistes souhaitant se faire connaître.

1. L'Académie des Beaux-Arts

L'Académie des Beaux-Arts est fondée en 1816 et joue un rôle central dans la formation des artistes. Elle impose des critères stricts pour l'enseignement de l'art, favorisant des sujets historiques, mythologiques et religieux exécutés dans un style réaliste et minutieux. Les académiciens valorisent la maîtrise technique, la précision du dessin, et la finition soignée, des qualités qui doivent être rigoureusement respectées pour espérer obtenir la reconnaissance officielle.

2. Le Salon officiel

Le Salon, organisé par l'Académie, est la manifestation artistique la plus prestigieuse de l'époque. Les œuvres sont soumises à un jury composé de membres de l'Académie, qui sélectionnent celles dignes d'être exposées. Être accepté au Salon est un gage de succès et de reconnaissance pour les artistes, tandis que ceux qui sont rejetés peinent à se faire une place sur la scène artistique.

Le Salon est un événement grandiose, attirant un public nombreux et varié, allant des critiques d'art aux amateurs éclairés en passant par la bourgeoisie parisienne. Les œuvres y sont exposées dans des galeries bondées, et les artistes se voient attribuer des médailles et des distinctions qui renforcent leur prestige. Cependant, cette exposition est également connue pour son conservatisme et son aversion pour l'innovation, favorisant les œuvres conformes aux standards académiques au détriment de celles qui cherchent à explorer de nouvelles avenues artistiques.

3. La pression du conformisme

Le système académique et le Salon officiel exercent une pression immense sur les artistes pour qu'ils se conforment aux attentes. Les thèmes et les styles doivent être traditionnels, et les œuvres jugées trop modernes ou expérimentales sont souvent rejetées ou ridiculisées. Cette domination du conformisme limite la créativité des artistes et freine l'évolution de l'art, laissant peu de place pour l'innovation et l'exploration de nouvelles techniques ou sujets.

B. Les artistes en marge du système

Face à cette rigidité, une nouvelle génération d'artistes commence à émerger, désireuse de s'affranchir des contraintes académiques et de développer une expression artistique plus personnelle et moderne. Ces artistes en marge du système, souvent rejetés par le Salon officiel, cherchent à créer des œuvres qui reflètent leur propre vision du monde, en rupture avec les conventions établies.

1. La montée de la contestation

Certains artistes, insatisfaits de l'emprise de l'Académie et du Salon, commencent à chercher des alternatives. Ils forment des groupes et des associations indépendantes pour exposer leurs œuvres et échanger des idées. Ces initiatives leur permettent de se libérer des contraintes imposées par le système académique et d'explorer de nouvelles techniques et styles. Parmi eux, on trouve des figures comme Édouard

Manet, dont les œuvres provocantes suscitent des débats animés et divisent l'opinion publique.

2. L'importance des cafés et des cercles artistiques

Les cafés parisiens, tels que le Café Guerbois et le Café de la Nouvelle Athènes, deviennent des lieux de rencontre importants pour ces artistes en marge. Ils s'y retrouvent pour discuter d'art et de littérature, partager leurs idées et leurs expériences, et critiquer le système académique. Ces cercles artistiques jouent un rôle crucial dans la formation de nouvelles idées et l'émergence de mouvements avant-gardistes.

3. Les premiers salons indépendants

Pour contrer l'exclusion du Salon officiel, certains artistes organisent leurs propres expositions. En 1863, le Salon des Refusés est inauguré, une initiative soutenue par l'empereur Napoléon III pour permettre aux œuvres rejetées par le Salon officiel d'être

exposées au public. Cette exposition marque un tournant en offrant une plateforme aux artistes non conformistes et en attirant l'attention sur des œuvres innovantes qui seraient autrement restées dans l'ombre.

4. L'évolution des sujets et des techniques

Les artistes en marge du système commencent à explorer des sujets contemporains et des techniques nouvelles. Ils s'éloignent des thèmes historiques et mythologiques pour se concentrer sur la vie moderne, les paysages, et les scènes de la vie quotidienne. Ils expérimentent également avec la lumière, la couleur, et les coups de pinceau, créant des œuvres qui capturent l'instantanéité et la spontanéité de la perception visuelle. Ces innovations préparent le terrain pour l'émergence de l'impressionnisme et de mouvements artistiques ultérieurs.

Ainsi, à la veille de 1874, le contexte artistique est caractérisé par une dualité marquée : d'un côté, le système académique et le Salon officiel qui

maintiennent des standards rigides et conservateurs ; de l'autre, une mouvance d'artistes en quête de liberté et de renouveau, prêts à défier les conventions pour exprimer leur vision unique du monde. C'est dans cette atmosphère de tension et d'effervescence créative que se prépare la révolution impressionniste, une transformation qui bouleversera à jamais l'art et ouvrira la voie à la modernité.

II. La première exposition impressionniste (1874)

A. Organisation et lieu : l'atelier du photographe Nadar

La première exposition impressionniste, tenue en avril 1874, est un événement historique qui marque la naissance officielle de l'impressionnisme en tant que mouvement artistique distinct. Cette exposition, organisée par un groupe de jeunes artistes en quête de reconnaissance, se distingue par son indépendance et son refus des contraintes académiques imposées par le Salon officiel.

1. L'atelier de Nadar

L'exposition a lieu dans l'atelier du célèbre photographe Félix Nadar, situé au 35 boulevard des Capucines à Paris. Nadar, connu pour son soutien aux artistes avant-gardistes, met généreusement son espace à disposition, offrant ainsi une alternative prestigieuse au Salon officiel. L'atelier, spacieux et baigné de lumière naturelle, est un cadre idéal pour présenter les œuvres des artistes impressionnistes. Son emplacement central à Paris facilite l'accès pour le public et les critiques, contribuant à l'impact de l'exposition.

2. L'organisation de l'exposition

L'organisation de l'exposition est orchestrée par la Société anonyme des artistes peintres, sculpteurs et graveurs, une association fondée par les artistes eux-mêmes pour promouvoir leur travail en dehors du cadre restrictif du Salon officiel. Cette société comprend des figures majeures telles que Claude Monet, Edgar Degas, Pierre-Auguste Renoir, Camille Pissarro, et Berthe Morisot, entre autres. Ensemble, ils définissent les principes de

leur exposition, visant à offrir une plateforme libre de toute censure académique.

3. Objectifs et enjeux

Les artistes ont plusieurs objectifs en organisant cette exposition indépendante. Ils souhaitent avant tout montrer leur travail au public sans passer par le filtre du jury académique. Ils veulent également démontrer la diversité et l'innovation de leurs approches artistiques, en contraste avec les œuvres plus conventionnelles du Salon officiel. En outre, cette exposition est une déclaration d'indépendance et une prise de position contre le système établi, affirmant leur désir de redéfinir les critères de l'art contemporain.

B. Les artistes participants

La première exposition impressionniste rassemble un groupe d'artistes talentueux, chacun apportant sa vision unique et son

style distinctif. Ces artistes, bien que divers dans leurs approches, partagent une volonté commune de capturer la réalité contemporaine à travers des techniques novatrices et une perception aiguë des effets de la lumière et de la couleur.

1. Claude Monet

Claude Monet est sans doute l'un des artistes les plus emblématiques de ce groupe. Connu pour ses paysages et ses scènes de la vie quotidienne, Monet cherche à représenter les variations de la lumière et de l'atmosphère dans ses œuvres. Son tableau "Impression, soleil levant", présenté lors de cette exposition, donne son nom au mouvement impressionniste.

2. Edgar Degas

Edgar Degas, un autre pilier de cette exposition, est réputé pour ses scènes de ballet, de courses de chevaux et de la vie urbaine. Son approche réaliste et son intérêt pour le mouvement et la composition

le distinguent parmi ses contemporains. Degas apporte une perspective unique sur la modernité et les aspects quotidiens de la vie parisienne.

3. Pierre-Auguste Renoir

Pierre-Auguste Renoir, connu pour ses portraits et ses scènes de convivialité, participe également à cette exposition. Renoir se concentre sur la représentation des interactions sociales et la beauté de la vie quotidienne, utilisant des couleurs vives et des touches de pinceau fluides pour capturer l'essence de ses sujets.

4. Camille Pissarro

Camille Pissarro, souvent considéré comme le patriarche de l'impressionnisme, apporte à l'exposition ses paysages ruraux et urbains, marqués par une observation minutieuse de la nature et des activités humaines. Pissarro joue un rôle crucial dans l'organisation de l'exposition et dans le soutien de ses camarades artistes.

5. Berthe Morisot

Berthe Morisot, l'une des rares femmes du groupe, présente ses œuvres qui explorent la vie domestique et les portraits intimes. Son style délicat et son utilisation innovante de la couleur et de la lumière contribuent à la richesse de l'exposition impressionniste.

C. Œuvres clés présentées

La première exposition impressionniste est marquée par la présentation d'œuvres qui deviendront emblématiques du mouvement. Ces tableaux, bien que variés dans leurs sujets et leurs techniques, partagent une quête commune de capturer l'instantanéité et la fluidité des impressions visuelles.

1. "Impression, soleil levant" de Claude Monet

"Impression, soleil levant" est sans doute l'œuvre la plus célèbre de cette exposition.

Ce tableau, représentant le port du Havre au lever du soleil, est caractérisé par des coups de pinceau rapides et une palette de couleurs vives. Monet se concentre sur les effets de la lumière et de l'atmosphère, créant une image qui semble capturer un moment fugitif. Cette œuvre est à l'origine du terme "impressionnisme", utilisé pour la première fois de manière moqueuse par le critique Louis Leroy.

2. "La Classe de danse" d'Edgar Degas

Edgar Degas présente "La Classe de danse", une peinture représentant un groupe de jeunes ballerines en répétition sous la direction de leur maître de ballet. Degas utilise des compositions dynamiques et des perspectives inhabituelles pour saisir le mouvement et la tension dans la salle de danse. Son attention aux détails et à l'expression corporelle distingue cette œuvre comme une étude profonde de la discipline et de la grâce.

3. "Le Moulin de la Galette" de Pierre-Auguste Renoir

Pierre-Auguste Renoir expose "Le Moulin de la Galette", une scène animée de la vie parisienne où des gens se rassemblent pour danser et socialiser dans une atmosphère festive. Renoir utilise une palette de couleurs chaudes et une technique de pinceau fluide pour capturer la lumière filtrant à travers les arbres et les visages des participants. Cette œuvre illustre la joie de vivre et la convivialité qui caractérisent son travail.

4. "Les Toits rouges" de Camille Pissarro

Camille Pissarro présente "Les Toits rouges", un paysage rural où des toits de maisons se détachent sur un fond de campagne verdoyante. Pissarro utilise des touches de couleur vibrantes et des variations subtiles de lumière pour représenter la tranquillité et la beauté de la nature. Son approche met en évidence l'interaction entre l'homme et son environnement.

5. "Le Berceau" de Berthe Morisot

Berthe Morisot expose "Le Berceau", une peinture intime représentant une mère veillant sur son enfant endormi. Morisot utilise des couleurs douces et des contours délicats pour créer une atmosphère de tendresse et de protection. Cette œuvre reflète son intérêt pour les thèmes domestiques et les relations familiales.

La première exposition impressionniste de 1874 marque une rupture significative avec les conventions artistiques de l'époque. Organisée dans l'atelier de Nadar, cette exposition indépendante offre une plateforme aux artistes désireux de présenter leurs œuvres sans les contraintes du Salon officiel. Les artistes participants, tels que Claude Monet, Edgar Degas, Pierre-Auguste Renoir, Camille Pissarro et Berthe Morisot, apportent chacun une vision unique et novatrice, contribuant à la richesse et à la diversité du mouvement impressionniste. Les œuvres clés présentées lors de cette exposition illustrent les nouvelles approches artistiques qui

caractérisent l'impressionnisme, marquant ainsi le début d'une révolution artistique qui transformera le monde de l'art.

III. "Impression, soleil levant" de Claude Monet

A. Description et analyse de l'œuvre

"Impression, soleil levant", peint par Claude Monet en 1872, est une œuvre emblématique non seulement pour son rôle dans la genèse du mouvement impressionniste, mais aussi pour sa capacité à capturer l'essence éphémère de la lumière et de l'atmosphère. Cette peinture, représentant le port du Havre au lever du soleil, illustre parfaitement les innovations techniques et esthétiques qui caractérisent l'impressionnisme.

1. Description de l'œuvre

"Impression, soleil levant" est une huile sur toile mesurant 48 cm par 63 cm. La scène montre le port du Havre, avec ses bateaux, ses grues, et ses cheminées industrielles se détachant dans une brume matinale. Au centre de la composition, un soleil rouge orangé se lève au-dessus de l'horizon, réfléchissant sa lumière sur l'eau. Les touches de peinture sont rapides et visibles, créant une sensation de mouvement et d'instantanéité.

2. Analyse technique

Monet utilise une palette de couleurs restreinte, composée principalement de bleus, de gris, et de teintes orangées. Les contrastes de lumière et d'ombre sont obtenus par des juxtapositions de couleurs complémentaires, plutôt que par des dégradés subtils. La technique de Monet, qui consiste à appliquer des touches de couleur distinctes et à superposer des couches transparentes, donne à l'œuvre une texture vibrante et une profondeur atmosphérique.

3. Composition et perspective

La composition de "Impression, soleil levant" est équilibrée mais non symétrique. Le soleil, légèrement décentré, attire immédiatement l'attention du spectateur, tandis que les bateaux et les mâts créent une dynamique verticale qui guide l'œil à travers la scène. La perspective atmosphérique, obtenue par l'utilisation de couleurs atténuées et de contours flous, donne une impression de profondeur et d'espace, renforçant l'effet immersif de l'œuvre.

4. Thèmes et symbolisme

Cette peinture reflète l'intérêt de Monet pour les effets transitoires de la lumière et de l'atmosphère, un thème central de l'impressionnisme. Le choix de représenter le port du Havre, un symbole de modernité et de progrès industriel, souligne également l'engagement des impressionnistes à capturer la vie contemporaine. Le lever du soleil, avec sa lumière diffuse et ses reflets

scintillants, symbolise un nouveau départ, une aube nouvelle pour l'art.

B. Son rôle dans la naissance du terme "Impressionnisme"

"Impression, soleil levant" joue un rôle crucial dans l'histoire de l'art, non seulement en tant qu'œuvre innovante mais aussi en tant que source du terme "impressionnisme", qui finira par définir l'un des mouvements les plus influents du XIXe siècle.

1. La critique de Louis Leroy

Le terme "impressionnisme" est popularisé à la suite d'une critique acerbe publiée par le journaliste Louis Leroy dans le journal "Le Charivari" en 1874. Après avoir visité la première exposition des artistes indépendants, Leroy écrit un article satirique intitulé "L'Exposition des Impressionnistes", se moquant de l'apparente inachèvement et du style

novateur des œuvres exposées. En se référant spécifiquement à "Impression, soleil levant", il ironise sur le manque de précision et la rapidité d'exécution apparente, suggérant que les peintures ne sont que des "impressions" plutôt que des œuvres finies.

2. Réappropriation du terme

Ce qui commence comme une critique moqueuse devient rapidement un terme de fierté pour Monet et ses collègues. Les artistes acceptent le terme "impressionnistes" pour se distinguer des académiciens et pour revendiquer leur approche révolutionnaire de la peinture. L'idée d'une "impression" suggère une capture immédiate et subjective de la réalité, un concept central à leur démarche artistique.

3. Impact sur le mouvement

"Impression, soleil levant" incarne parfaitement les principes de l'impressionnisme : la capture des effets de

la lumière et de l'atmosphère, l'accent mis sur la perception visuelle subjective, et l'utilisation de techniques de peinture qui privilégient la sensation immédiate plutôt que la précision détaillée. L'œuvre et le terme qui en découle aident à définir et à légitimer le mouvement, offrant un point de ralliement pour les artistes partageant des idées similaires.

4. Réception et postérité

Au moment de sa présentation, "Impression, soleil levant" et les autres œuvres de l'exposition sont accueillies avec une gamme de réactions allant de l'enthousiasme à la dérision. Cependant, au fil du temps, cette peinture devient un symbole de l'avant-garde artistique et une icône de l'impressionnisme. Aujourd'hui, elle est célébrée non seulement pour sa beauté et son innovation, mais aussi pour son rôle crucial dans l'histoire de l'art.

"Impression, soleil levant" de Claude Monet est bien plus qu'une simple peinture ; c'est un manifeste artistique qui annonce la

naissance d'un mouvement révolutionnaire. Par sa technique audacieuse, sa composition innovante, et son rôle dans la définition du terme "impressionnisme", cette œuvre occupe une place centrale dans l'histoire de l'art. Elle symbolise la rupture avec les conventions académiques et l'émergence d'une nouvelle façon de voir et de représenter le monde, une transformation qui continuera à influencer les générations d'artistes à venir.

IV. Réactions et critiques

A. Accueil du public

La première exposition impressionniste, tenue en avril 1874 à l'atelier de Nadar, suscite un large éventail de réactions du public, allant de l'intrigue à la perplexité, en passant par l'indignation. Pour de nombreux visiteurs, habitués aux œuvres plus traditionnelles du Salon officiel, les peintures présentées par Monet, Degas, Renoir, Pissarro, Morisot et leurs collègues sont déroutantes et choquantes.

1. L'étonnement et la perplexité

Le public de l'époque est confronté à des œuvres qui rompent radicalement avec les conventions artistiques établies. Les coups de pinceau visibles, les couleurs audacieuses et les compositions non conventionnelles des tableaux impressionnistes surprennent et désorientent les spectateurs. Beaucoup ont du mal à comprendre ou à apprécier l'approche novatrice de ces artistes, habitués à des représentations plus lisses et détaillées.

2. L'indignation et le rejet

Certains visiteurs expriment leur mécontentement de manière virulente. Les critiques négatives ne tardent pas à émerger, qualifiant les œuvres de "barbouillages" ou de "gribouillages". Le style impressionniste, perçu comme inachevé ou amateur, est rejeté par ceux qui voient dans l'art une quête de perfection et de réalisme. L'indignation est particulièrement forte parmi les défenseurs de l'académisme, qui voient dans cette

exposition une menace pour les normes et les valeurs artistiques de leur époque.

3. L'intrigue et la curiosité

Malgré les réactions négatives, une partie du public est intriguée par ces nouvelles représentations. Certains visiteurs sont curieux et ouverts d'esprit, prêts à explorer et à comprendre cette nouvelle approche de la peinture. Cette intrigue initiale est cruciale pour le développement futur du mouvement, car elle attire l'attention de mécènes potentiels et de collectionneurs intéressés par l'avant-garde.

B. Réactions de la presse et des critiques d'art

Les réactions de la presse et des critiques d'art à la première exposition impressionniste reflètent les divisions du public. Les critiques varient considérablement, allant de la moquerie à la reconnaissance de l'innovation.

1. Les critiques acerbes

Nombreux sont les critiques qui réagissent de manière négative à l'exposition. Ils se moquent des œuvres et des artistes, soulignant ce qu'ils perçoivent comme un manque de technique et de finesse. Les termes "inachevé" et "vulgaire" sont fréquemment utilisés pour décrire les tableaux impressionnistes. Ces critiques acerbes reflètent une incompréhension profonde des intentions des artistes et une résistance aux changements artistiques.

2. Les défenseurs de l'innovation

Toutefois, certains critiques reconnaissent la valeur novatrice de l'impressionnisme. Ils louent la capacité des artistes à capturer l'instantanéité et la lumière, et soulignent la fraîcheur et la vitalité de leurs œuvres. Ces défenseurs voient dans l'impressionnisme une rupture nécessaire avec les traditions académiques et une avancée vers une nouvelle forme d'expression artistique.

3. La polarisation des opinions

La diversité des réactions critique montre à quel point l'impressionnisme polarise l'opinion artistique de l'époque. Les débats autour de cette exposition contribuent à augmenter la visibilité du mouvement et à susciter des discussions sur l'évolution de l'art. En ce sens, les critiques, qu'elles soient positives ou négatives, jouent un rôle essentiel dans la diffusion et la reconnaissance de l'impressionnisme.

C. La critique de Louis Leroy et l'origine du terme "Impressionniste"

L'une des réactions critiques les plus célèbres à la première exposition impressionniste est celle de Louis Leroy, un journaliste et satiriste. Son article publié dans le journal "Le Charivari" le 25 avril 1874 joue un rôle déterminant dans la formation et la diffusion du terme "impressionnisme".

1. L'article de Louis Leroy

Intitulé "L'Exposition des Impressionnistes", l'article de Leroy adopte un ton moqueur et satirique. Il se concentre en particulier sur le tableau de Claude Monet, "Impression, soleil levant", et se moque de son apparence inachevée et de son style audacieux. Leroy décrit l'œuvre comme une simple "impression" plutôt qu'une peinture achevée, utilisant le terme de manière péjorative pour souligner ce qu'il considère comme un manque de professionnalisme et de rigueur.

2. L'origine du terme "Impressionniste"

Ironiquement, ce qui commence comme une critique dédaigneuse se transforme en un élément clé de l'identité du mouvement. Les artistes adoptent rapidement le terme "impressionniste", revendiquant leur approche novatrice de la peinture. Le mot "impression" capture parfaitement leur intention de saisir les effets fugitifs de la lumière et de l'atmosphère, ainsi que leur rejet des finitions lisses et détaillées typiques de l'académisme.

3. Impact et signification du terme

L'adoption du terme "impressionniste" par les artistes eux-mêmes marque une étape importante dans la reconnaissance et la définition du mouvement. Il permet de distinguer clairement leur travail de celui des artistes académiques et de souligner leur désir de représenter la réalité de manière subjective et instantanée. Le terme devient rapidement associé à une nouvelle façon de voir et de représenter le monde, symbolisant une révolution artistique qui défie les conventions établies.

Les réactions à la première exposition impressionniste sont variées et souvent contrastées. Si une partie du public et des critiques rejette vigoureusement les œuvres présentées, d'autres commencent à percevoir la valeur et l'innovation de cette nouvelle approche artistique. La critique satirique de Louis Leroy, bien qu'initialement négative, joue un rôle crucial dans la formation de l'identité du mouvement impressionniste. L'accueil mitigé et les débats passionnés qui en

résultent contribuent à la visibilité et à la légitimité croissante de l'impressionnisme, préparant le terrain pour son influence durable sur l'histoire de l'art.

V. Impact immédiat de l'exposition

A. Sur les artistes participants

La première exposition impressionniste de 1874 a un impact profond et immédiat sur les artistes qui y participent. Pour beaucoup, cette exposition représente une rupture radicale avec le passé et un pas décisif vers la reconnaissance artistique, malgré les critiques négatives et les réactions mitigées.

1. Affirmation de l'identité artistique

Pour les artistes participants, l'exposition est l'occasion d'affirmer leur identité collective et de se distinguer clairement des

conventions académiques. Elle leur permet de présenter leurs œuvres selon leurs propres termes, sans les contraintes imposées par le Salon officiel. Cette autonomie leur donne la liberté d'explorer des techniques et des sujets innovants, consolidant ainsi leur vision artistique.

2. Réactions personnelles et motivation accrue

Les réactions personnelles des artistes varient, mais beaucoup sont galvanisés par l'expérience. Les critiques, même négatives, servent de motivation pour certains, renforçant leur détermination à poursuivre leur démarche artistique. Pour d'autres, les quelques critiques positives et l'intérêt croissant du public les encouragent à continuer à explorer et à développer leur style unique.

3. Évolution des techniques et des sujets

L'exposition encourage les artistes à pousser plus loin les frontières de leur art.

La réception de leurs œuvres les incite à expérimenter davantage avec la lumière, la couleur et la composition. Les sujets de la vie quotidienne, les paysages urbains et ruraux, ainsi que les scènes de loisirs, continuent à dominer leurs travaux, mais avec une intensité renouvelée et une attention accrue aux effets atmosphériques.

B. Sur la scène artistique parisienne

L'impact de l'exposition impressionniste se fait également sentir sur la scène artistique parisienne dans son ensemble. Elle introduit une nouvelle dynamique et suscite des discussions animées parmi les artistes, les critiques et le public.

1. Remise en question des conventions artistiques

L'exposition force la scène artistique parisienne à reconsidérer ses conventions et ses normes. Les techniques et les

thèmes des impressionnistes, en rupture avec les traditions académiques, soulèvent des questions fondamentales sur la nature et les objectifs de l'art. Cette remise en question ouvre la voie à de nouvelles formes d'expression artistique et à une diversité accrue de styles et de genres.

2. Stimulation des débats critiques

Les débats critiques autour de l'impressionnisme sont intenses et polarisants. Les critiques d'art et les journalistes discutent vigoureusement des mérites et des défauts des œuvres présentées. Ces débats stimulent l'intérêt du public et augmentent la visibilité des impressionnistes, malgré les nombreuses critiques négatives. Ils contribuent également à définir les contours du mouvement et à en clarifier les intentions et les objectifs.

3. Influence sur les jeunes artistes

L'exposition inspire de nombreux jeunes artistes, qui voient dans l'impressionnisme

une voie d'exploration et d'innovation. L'audace et l'indépendance des impressionnistes leur offrent un modèle de défiance des conventions et de quête de nouvelles formes d'expression. Certains jeunes artistes commencent à adopter et à adapter les techniques impressionnistes, enrichissant ainsi le paysage artistique parisien de nouvelles contributions.

C. Premières divisions au sein du groupe

Malgré le succès relatif de l'exposition et l'unité apparente du groupe, les premières divisions commencent à apparaître parmi les impressionnistes. Ces divergences reflètent des différences de vision artistique, d'objectifs personnels et de stratégies pour l'avenir.

1. Divergences artistiques

Les impressionnistes ne sont pas un groupe homogène ; leurs approches artistiques

varient considérablement. Certains, comme Monet et Renoir, restent fidèles à l'exploration des effets de lumière et de couleur. D'autres, comme Degas, privilégient des sujets plus contemporains et des compositions plus structurées. Ces différences créent des tensions au sein du groupe, chacun cherchant à affirmer sa propre vision artistique.

2. Stratégies de carrière différentes

Les artistes impressionnistes ont des ambitions et des stratégies de carrière diverses. Certains cherchent à obtenir la reconnaissance du public et des critiques à travers des expositions indépendantes, tandis que d'autres espèrent encore intégrer le Salon officiel. Ces divergences de stratégie créent des frictions et des débats sur la meilleure manière de promouvoir leur art et de garantir leur succès professionnel.

3. Questions financières et soutien

Les questions financières jouent également un rôle dans les divisions au sein du

groupe. Les difficultés économiques poussent certains artistes à accepter des compromis ou à chercher des moyens de subsistance alternatifs. Le soutien des mécènes et des collectionneurs devient crucial, mais il n'est pas uniformément réparti parmi les artistes, ce qui crée des jalousies et des rivalités.

4. Formation de sous-groupes et d'alliances

Ces tensions conduisent à la formation de sous-groupes et d'alliances au sein du mouvement impressionniste. Certains artistes se rapprochent en fonction de leurs affinités artistiques et de leurs objectifs communs, tandis que d'autres prennent leurs distances. Ces divisions internes n'affaiblissent pas nécessairement le mouvement, mais elles reflètent la complexité et la diversité des trajectoires individuelles des artistes impressionnistes.

L'impact immédiat de la première exposition impressionniste est profond et multiforme. Pour les artistes participants, elle

représente un moment décisif d'affirmation et d'innovation. Sur la scène artistique parisienne, elle suscite des débats intenses et remet en question les conventions établies. Enfin, au sein du groupe impressionniste, les premières divisions apparaissent, reflétant la diversité des visions et des ambitions. Ces dynamiques complexes contribuent à façonner l'évolution du mouvement impressionniste et à préparer le terrain pour ses développements futurs.

VI. Les suites immédiates de l'exposition de 1874

A. Changements dans les pratiques des artistes

La première exposition impressionniste marque un tournant décisif dans les pratiques artistiques des participants. Libérés des contraintes du Salon officiel et galvanisés par leur première initiative collective, les artistes explorent de nouvelles méthodes et élargissent leurs horizons créatifs.

1. Intensification de l'expérimentation technique

Les artistes impressionnistes, encouragés par la réception de leurs œuvres, intensifient leurs expérimentations techniques. Les coups de pinceau deviennent encore plus visibles, les couleurs plus vibrantes, et les compositions plus audacieuses. Ils cherchent à capturer les effets éphémères de la lumière et de l'atmosphère avec une plus grande intensité et une précision accrue. Par exemple, Claude Monet se consacre à des séries de peintures d'un même sujet sous différentes lumières et conditions météorologiques, affinant ainsi sa technique pour représenter les variations subtiles de la nature.

2. Diversification des sujets

Les sujets des peintures impressionnistes se diversifient davantage après l'exposition. Les scènes de la vie quotidienne, les paysages urbains et ruraux, les jardins et les bords de mer deviennent des thèmes récurrents. Les artistes s'intéressent également aux activités modernes, comme les courses de chevaux et les spectacles de

ballet, reflétant leur fascination pour la vie contemporaine. Cette diversification des sujets permet aux impressionnistes de capturer un large éventail d'expériences visuelles et émotionnelles.

3. Adoption de nouvelles techniques de plein air

L'exposition de 1874 renforce la pratique de la peinture en plein air (en plein air). Les impressionnistes adoptent cette technique pour mieux saisir les effets changeants de la lumière naturelle et des conditions atmosphériques. Ils se déplacent souvent en groupe dans la campagne, les parcs ou les jardins, peignant directement devant le motif. Cette approche leur permet de capturer des impressions immédiates et vivantes, contribuant à la fraîcheur et à la spontanéité de leurs œuvres.

B. Planification des expositions futures

Le succès relatif de la première exposition impressionniste incite les artistes à envisager des expositions futures. Ils comprennent l'importance de montrer régulièrement leurs œuvres pour maintenir l'intérêt du public et des critiques, et pour affirmer leur présence sur la scène artistique parisienne.

1. Formation de la Société Anonyme des Artistes

En décembre 1873, avant même la première exposition, les artistes impressionnistes avaient formé la Société Anonyme Coopérative des Artistes Peintres, Sculpteurs, Graveurs. Après l'exposition de 1874, ils décident de poursuivre cette initiative collective. Cette organisation leur permet de planifier et de financer leurs expositions indépendamment du Salon officiel. Elle leur offre également une plateforme pour discuter de leurs projets artistiques et pour prendre des décisions collectives.

2. Choix des lieux et des dates

La planification des expositions futures implique le choix des lieux et des dates appropriés. Les impressionnistes recherchent des espaces accessibles et bien situés pour attirer un large public. Ils prennent en compte les critiques et les réactions de la première exposition pour améliorer l'organisation des événements suivants. Les artistes discutent également des dates des expositions pour éviter les conflits avec d'autres événements artistiques majeurs à Paris.

3. Sélection des œuvres et des participants

La sélection des œuvres et des participants pour les expositions futures est un processus délicat. Les impressionnistes doivent trouver un équilibre entre la cohérence du groupe et la diversité des styles et des approches. Ils souhaitent inclure de nouvelles œuvres qui démontrent l'évolution de leur art, tout en maintenant une certaine continuité avec leurs travaux précédents. La sélection des participants est également cruciale, car elle détermine la

direction et l'identité du mouvement impressionniste.

C. Début de la reconnaissance de certains collectionneurs

Malgré les critiques et les réactions mitigées, l'exposition de 1874 attire l'attention de certains collectionneurs avisés, qui commencent à reconnaître la valeur et le potentiel des œuvres impressionnistes.

1. Intérêt croissant des collectionneurs privés

Certains collectionneurs privés, sensibles à l'innovation et à l'audace des impressionnistes, commencent à acheter leurs œuvres. Ces collectionneurs, souvent eux-mêmes en marge des conventions artistiques établies, voient dans l'impressionnisme une forme d'art moderne et révolutionnaire. Ils apprécient la fraîcheur, la spontanéité et l'originalité des

tableaux, et soutiennent financièrement les artistes en achetant leurs œuvres.

2. Rôle des marchands d'art avant-gardistes

Des marchands d'art avant-gardistes, tels que Paul Durand-Ruel, jouent un rôle crucial dans la promotion et la diffusion des œuvres impressionnistes. Durand-Ruel, en particulier, devient l'un des principaux soutiens des impressionnistes. Il achète leurs œuvres en grande quantité, organise des expositions dans ses galeries à Paris et à l'étranger, et défend activement leur cause auprès des collectionneurs et des critiques. Grâce à ses efforts, les impressionnistes commencent à gagner en visibilité et en reconnaissance sur la scène artistique internationale.

3. Premières acquisitions institutionnelles

Bien que rares au début, les premières acquisitions institutionnelles des œuvres impressionnistes marquent un tournant

dans leur reconnaissance. Certains musées et galeries commencent à inclure des tableaux impressionnistes dans leurs collections, reconnaissant ainsi leur valeur artistique et historique. Ces acquisitions institutionnelles contribuent à légitimer le mouvement impressionniste et à assurer sa place dans l'histoire de l'art.

Les suites immédiates de la première exposition impressionniste de 1874 sont marquées par des changements significatifs dans les pratiques artistiques des participants, la planification de nouvelles expositions et le début de la reconnaissance de certains collectionneurs. Les impressionnistes, en affirmant leur identité collective et en explorant de nouvelles voies créatives, posent les bases d'un mouvement qui révolutionnera l'art moderne. La planification des expositions futures et le soutien croissant des collectionneurs et des marchands d'art leur permettent de poursuivre leur quête d'innovation et de transformation, malgré les obstacles et les critiques. Les premières divisions au sein du groupe, bien que sources de tension, enrichissent également le mouvement en reflétant sa diversité et sa

dynamique interne. Ces développements immédiats contribuent à façonner l'évolution de l'impressionnisme et à préparer le terrain pour ses succès futurs.

CONCLUSION

En 1874, une révolution artistique discrète mais déterminante s'est déroulée dans l'atelier du photographe Nadar, marquant l'avènement de l'Impressionnisme. Cette première exposition, organisée par un groupe d'artistes en marge du système académique, a semé les graines d'un mouvement qui allait transformer l'histoire de l'art. À travers ce livre, nous avons exploré les différents aspects de cette révolution silencieuse, depuis le contexte artistique de l'époque jusqu'à l'impact immédiat et les suites de l'exposition.

L'art académique et le Salon officiel, dominants à la veille de 1874, représentaient des institutions rigides qui étouffaient l'innovation et la créativité. Les artistes qui ont participé à la première exposition impressionniste ont défié ces

conventions, choisissant de présenter leurs œuvres indépendamment des structures établies. Leur courage et leur détermination ont ouvert de nouvelles perspectives pour l'art moderne.

L'analyse de l'exposition elle-même a révélé l'importance de la collaboration et de l'autonomie artistique. Organisée dans l'atelier de Nadar, cette exposition a réuni des artistes aux visions diverses mais unis par une volonté commune de capturer la réalité de manière nouvelle et vivante. Les œuvres présentées, bien que variées dans leurs sujets et leurs techniques, partageaient une approche commune de la lumière, de la couleur et de la spontanéité.

L'œuvre emblématique de Claude Monet, "Impression, soleil levant", a joué un rôle central dans la naissance du terme "Impressionnisme". Cette toile, avec ses touches rapides et ses jeux de lumière, a capturé une impression fugace de l'instant, devenant ainsi le symbole d'une nouvelle approche artistique. Les réactions et critiques qui ont suivi l'exposition, bien que souvent négatives, ont paradoxalement contribué à populariser le mouvement et à renforcer la détermination des artistes.

L'impact immédiat de l'exposition sur les artistes participants, sur la scène artistique parisienne et sur la formation du groupe impressionniste a été profond et durable. Les changements dans les pratiques artistiques, la planification de nouvelles expositions et la reconnaissance croissante par certains collectionneurs ont assuré la pérennité et le développement du mouvement. Les premières divisions au sein du groupe ont également enrichi le débat artistique et favorisé l'émergence de nouvelles idées et de nouvelles approches.

L'Impressionnisme, en tant que mouvement, a non seulement révolutionné la peinture mais a aussi influencé d'autres formes d'art et la perception même de l'esthétique. Il a ouvert la voie à l'Art Moderne, en mettant l'accent sur la subjectivité de l'artiste, la valeur de l'expérience visuelle immédiate et la liberté de la forme et du contenu.

Aujourd'hui, l'Impressionnisme est célébré dans le monde entier pour sa contribution à l'histoire de l'art et pour la beauté intemporelle de ses œuvres. Les artistes impressionnistes, par leur audace et leur innovation, ont laissé un héritage durable qui continue d'inspirer et d'émouvoir. Leur

révolution silencieuse a bouleversé l'art, transformant à jamais notre manière de voir et de comprendre le monde.

En conclusion, l'exposition de 1874 n'a pas seulement été un événement artistique, mais un tournant historique. Elle a permis à un groupe d'artistes de se libérer des contraintes académiques et de redéfinir les frontières de l'art. Leur quête de nouvelles formes d'expression et leur passion pour la capture de l'instant continuent de résonner aujourd'hui, rappelant que l'art, dans sa capacité à surprendre et à émouvoir, est un reflet éternel de la condition humaine.

www.ingramcontent.com/pod-product-compliance
Lightning Source LLC
Chambersburg PA
CBHW071959210526
45479CB00003B/995